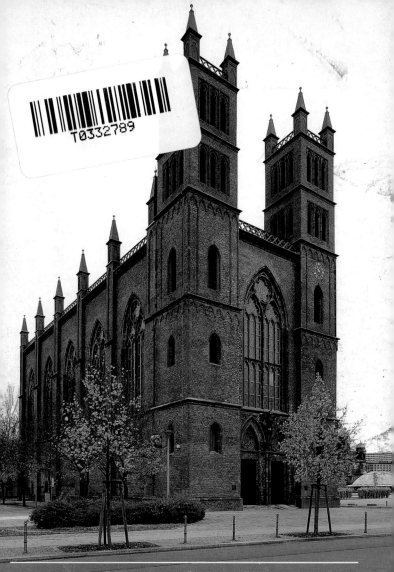

Friedrichswerdersche Kirche
Berlin

Die Friedrichswerdersche Kirche zu Berlin

von Bernhard Maaz

Gegenüber vom Außenministerium, nicht weit entfernt von der Museumsinsel, liegt ein Kleinod der Berliner Architektur und zugleich einer der schönsten und stimmungsreichsten Innenräume der Stadt die Friedrichswerdersche Kirche. Hinter dem Kronprinzenpalais, nahe der ehemaligen Bauakademie, ist sie eingebettet in das vielgestaltige Berliner Stadtbild. Der seit jeher viel besprochene, durch seine neugotische Gestalt und die rote Backsteinfassade auffallende Bau wurde von Berlins prägendem Architekten, *Karl Friedrich Schinkel* (1781 bis 1841), in den Jahren 1824–1831 errichtet. Diese Kirche, der erste ziegelsichtige Bau in Preußen seit dem Mittelalter, kündet von einer patriotischen Rückbesinnung auf den geistigen wie den material-ikonographischen Gehalt der Architektur, galt doch Backstein als das traditionsreiche einheimische Baumaterial, in dem die kostbarsten der von der Romantik so hoch verehrten mittelalterlichen Zeugnisse ausgeführt waren. Diese Kirche fehlt in keinem Buch zur Kunst der Goethezeit und in keinem Architekturführer Berlins, denn selten nur findet sich in der Baukunst ein so reizvoll und beziehungsreich zwischen Klassizismus und Neugotik angesiedeltes Werk. In Berlins Mitte gibt es zudem keinen zweiten Bau Schinkels, der nach Kriegsschäden und baulichen Veränderungen noch so weitgehend authentisch überliefert ist. Denn das Schauspielhaus, das Alte Museum und die Neue Wache sind im Inneren bei der Rekonstruktion zum Teil stark umgestaltet und vereinfacht worden, während der Friedrichswerderschen Kirche zwar der Altar und das Gestühl fehlen, aber doch zumindest die Mensa und die gesamte bauliche Ausstattung erhalten oder doch – zu kleinen Teilen – restauriert oder rekonstruiert sind.

Bei der Umgestaltung des Berliner Stadtteils Friedrichswerder und bei Errichtung der Memhardtschen Befestigungsanlagen im 17. Jahrhundert erhielt diese Gegend Berlins ihre Gestalt. Im Jahre 1700 wurde jener **Vorgängerbau** der Friedrichswerderschen Kirche eingeweiht, der durch den Umbau eines Stalles zur Kirche entstanden war und an gleicher Stelle, doch in ganz anderer Form, zwei Gemeinden Raum bot,

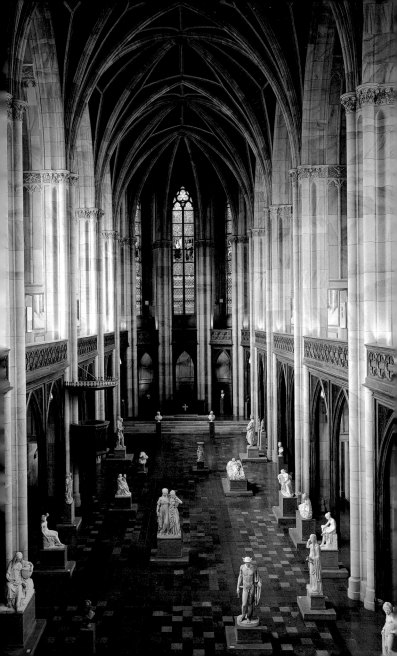

einer deutschen und einer französischen, deren Mitglieder aus einge
wanderten Hugenotten bestanden. Die Lage des Grundstückes be
wirkte, dass der Kirchenraum nicht in gewohnter Weise geostet ist
sondern den Chor im Norden hat.

Da dieser Kirchenbau im frühen 19. Jahrhundert baufällig war, wur
de nunmehr eine Instandsetzung erwogen. Schinkel als der in der
obersten preußischen Baubehörde tätige Architekt entwickelte in sei
ner Idealplanung für die Berliner Innenstadt 1817 eine erste Idee zum
Neubau, wobei er an eine Doppelkirche mit zwei apsidialen Abschlüs
sen dachte, die sich im Wasser des Kupfergrabens spiegeln sollte – also
unter städtebaulichem Aspekt konzipiert war – und die den beiden
Gemeinden jeweils einen separaten Raum geboten hätte.

1820/21 konkretisierten sich die Pläne, doch ging es nunmehr wie
der um den alten, etwas westlich gelegenen Standort, also nicht um
die malerischere Lage am Wasser. Schinkel plante jetzt, die Kirche in
Gestalt eines antikisierenden Tempels – Parallelen etwa zur Maison
Carrée in Nîmes waren beabsichtigt – zu errichten. Der königliche Auf
traggeber respektive der ihn vertretende Kronprinz *Friedrich Wil-
helm (IV.)* forderte jedoch nachdrücklich eine **gotisierende Formen-
sprache**. Schinkel, der den an der Antike orientierten Klassizismus
bevorzugte, entwarf daher ein Schaublatt, auf dem er vier alternative
Entwürfe zusammenstellte, nämlich zwei antikisierende und zwei goti
sierende. Von Letzteren zeigte einer eine eintürmige, der andere eine
zweitürmige Fassade. Ein weiterer Entwurf mit nunmehr sogar vier
Ecktürmen folgte schließlich. Hier wie bei den beiden vorangegange
nen neogotischen Fassungen erweist sich Schinkel als ein Architekt,
der sich ebenso sicher der antiken wie der gotischen Formensprache
bedienen konnte.

Die Gotik galt bis ins 19. Jahrhundert als eine originär deutsche Ent
wicklung und war daher mit patriotischen Konnotationen besetzt.
Gleichwohl zeigt der Bau auch klassizistische Tendenzen, etwa in der
stark horizontal angelegten Gliederung oder in einzelnen Schmuckfor
men. So, wie Schinkel in seinen programmatischen Architekturgemäl
den Klassizismus und Gotik verschmolz und damit eine Synthese von
griechischer Polis und mittelalterlicher Ständeordnung zum künstleri-

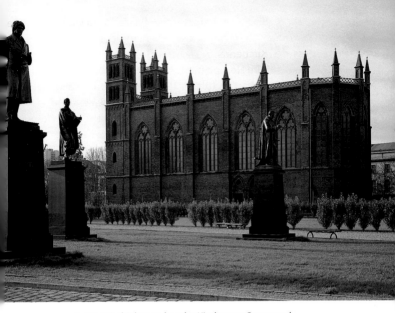

▲ *Die Friedrichswerdersche Kirche von Osten und
die Denkmäler auf dem Schinkelplatz*

schen und zugleich zum politischen Ideal für Preußen erhob, so ver-
schwistern sich in der Friedrichswerderschen Kirche durch Bauform,
Ausstattung und Nutzung ebenfalls die zunächst widersprüchlich
scheinenden Elemente von Antike und Mittelalter.

In der **Dokumentationsausstellung auf der Empore** der Kirche fin-
det der Besucher Fotografien, Zeichnungen und Texte zu vielen wichti-
gen Bauten Schinkels, die dieser ausführte oder – sofern es an einem
verbindlichen Auftrag zur Realisierung mangelte – zumindest in teil-
weise sehr detaillierten Entwürfen ausarbeitete. So rundet sich das Bild
einer der schöpferischsten Künstlerpersönlichkeiten seines Jahrhun-
derts. Dort kann man die stupende Kreativität Schinkels ebenso sehen
wie die Sicherheit, mit der er sich in der Vielfalt architektonischer Zitate
und Stile bewegte.

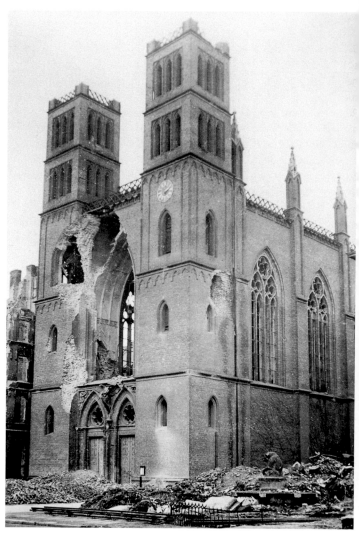

▲ *Die Friedrichswerdersche Kirche von Südosten, 1948*

Die Nutzung und der Innenraum

Seit dem Ende des Zweiten Weltkrieges wurde die Friedrichswerdersche Kirche, deren Gemeinde durch Kriegs- und Nachkriegszeit kleiner geworden war, nicht mehr für Gottesdienste genutzt. Schutzmaßnahmen sicherten das durch Beschuss schadhafte Gebäude, so dass eine Restaurierung möglich war. In den 1980er Jahren wurde dann die museale Nutzung beschlossen, die durch einen langfristigen Vertrag zwischen den Staatlichen Museen und der Gemeinde gesichert ist.

1987 wurde die Kirche als **Filiale der Nationalgalerie** eröffnet. Man hatte sie instand gesetzt, nicht zuletzt, weil seit den Schinkel-Ausstellungen 1981 dieses architektonische Kleinod inmitten Berlins stärker ins Blickfeld der Öffentlichkeit gerückt war. Seit der damaligen Eröffnung zieren Skulpturen in lockerer Reihung den Kirchenraum, der seiner ursprünglichen Ausstattung zu weiten Teilen längst entkleidet ist. Er bietet sich jetzt dar als ein weiter einschiffiger Raum mit eingezogenem Emporenumgang, der mittels zahlreicher Durchbrüche in den Bündelpfeilern gewährt wird, und einer breiten Empore im Süden.

Schon allein wegen der hohen Authentizität der Kirche ist der Bau sehenswert: Der Raum enthält in dem als 5/8-Polygon geformten Chor noch die originalen **figürlichen Glasfenster**. Sie zählen zu den frühesten Zeugnissen der Wiederbelebung dieser im Mittelalter blühenden Kunst im 19. Jahrhundert und zeigen insgesamt sechs engelartige Genien. Sehr gut erhalten sind auch die neogotische Eichenholz-Ausstattung von **Kanzel** und **Treppenaufgängen**, die eigensinnigen hölzernen **Emporeneinbauten** – bis auf einige verlorene Zwickelmalereien (brauntonige Grisaillen mit Genien) –, die augentäuschende **Sandsteinmalerei** an den Wänden und die perfekt gemalten **Ziegel- und Rippenimitation** im Gewölbe. Der Innenraum ist daher als Denkmal preußischer Baukunst, Schinkel'scher Materialästhetik und künstlerischer Gestaltung ein Werk von höchster Vollendung.

In dem vorherrschenden **weichen Raumlicht** des hohen, schlank proportionierten Innenraumes kommen die ausgestellten Skulpturen ohne Schlaglichter ideal und differenziert zur Geltung. Man kann sich daran erinnern, dass diese Skulpturen in ihrer Entstehungszeit unter

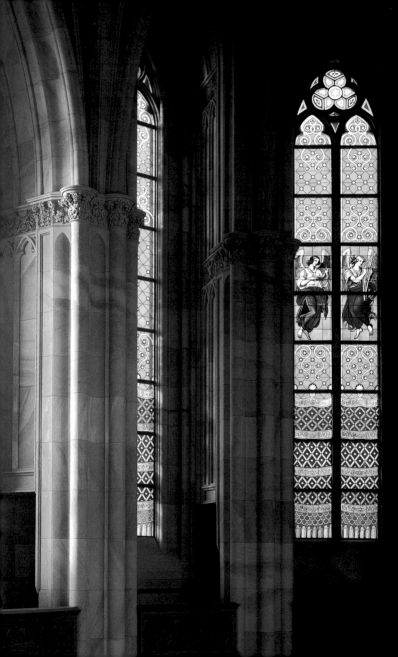

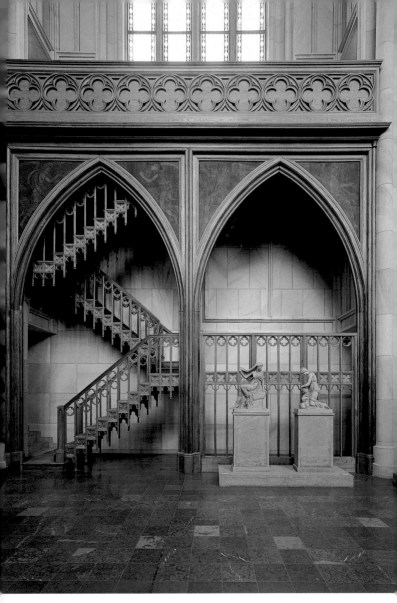

▲ Treppenaufgang und Empore, davor Figuren aus dem Teesalon
im Berliner Schloss von Christian Friedrich Tieck, 1826–1827
◀ Chorfenster

ähnlichen Lichtverhältnissen gesehen wurden und dass es den Künstlern stets auf weiches Licht ankam, das die Modellierung gleichsam ›umspielt‹, die mit den Augen tastende Wahrnehmung fein modellierter Nuancen unterstützt und die Binnenmodellierung nicht durch harte Schatten überschneidet.

Die Werkzusammenstellung konzentriert sich auf solche Skulpturen, die in engem, ja oft in direktem Zusammenhang mit Schinkels Bauten stehen. Damit wird der Blick auf die Berliner klassizistische Skulptur, eine Kunstblüte von hohem Rang und weiter Ausstrahlung, fokussiert, während der internationale Kontext sich in der Alten Nationalgalerie findet. Die Einbeziehung kleinformatiger Werke, nämlich einiger Bozzetti von *Johann Gottfried Schadow* (1764–1850), einiger kleiner Entwürfe zu freien Bildwerken von *Christian Daniel Rauch* (1777–1857), weniger Plaketten und Statuetten – darunter Rauchs bekannter »Goethe im Hausrock« –, ermöglicht es, alle maßgeblichen Genres der klassizistischen Plastik mit exemplarischen Beispielen zueinander in Relation zu setzen.

Die Skulpturen

Das originale Gipsmodell zu Schadows **Doppelstandbild der Prinzessinnen Luise und Friederike von Preußen** ist betont zentral in der Friedrichswerderschen Kirche aufgestellt. Es kündet ganz authentisch vom Schaffensprozess, insofern als man daran etwa die Veränderungen ablesen kann, die Schadow aufgrund einer scharfen Einlassung der Kunstkritik vornahm, die das zuvor in der rechten Hand der Prinzessin Luise angebrachte Blumenkörbchen getadelt hatte. Dieses Hauptwerk des damals noch sehr jungen preußischen Hofbildhauers Schadow entstand, als die Prinzessinnen nach Berlin kamen, wo sie ob ihrer Schönheit und Jugend gefeiert wurden.

Wer sich bis zur Prinzessinnengruppe begeben hat, ist zuvor schon an zwei Denkmälern aus der Vorhalle von Schinkels Altem Museum vorbeigekommen. Vier Statuen aus jenem Zyklus sind ausgestellt. Das **Standbild Johann Joachim Winckelmanns** von *Ludwig Wichmann* (1788–1859) zeigt den Begründer der Archäologie und führenden

Johann Gottfried Schadow: Doppelstandbild der Prinzessinnen Luise und Friederike von Preußen, Gipsmodell, 1795 ▶

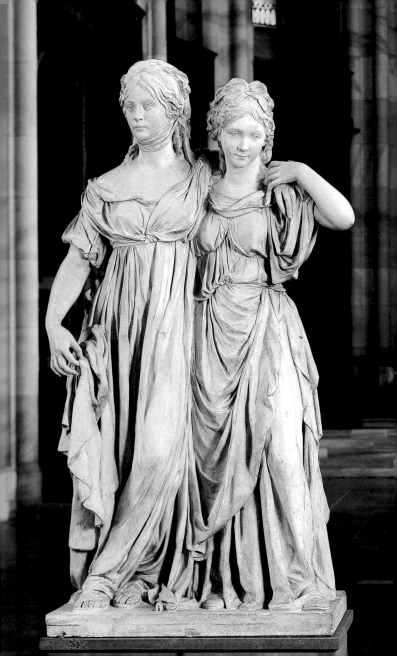

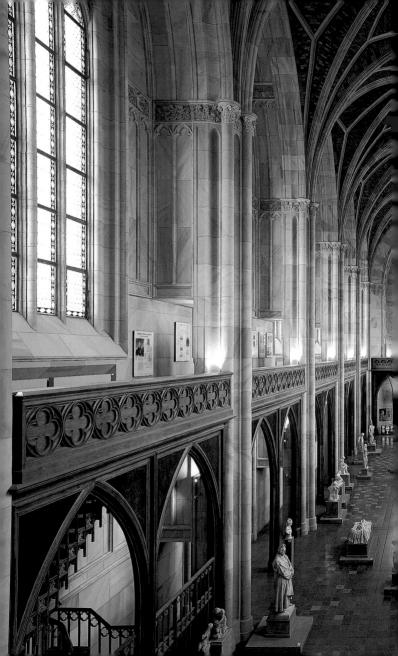

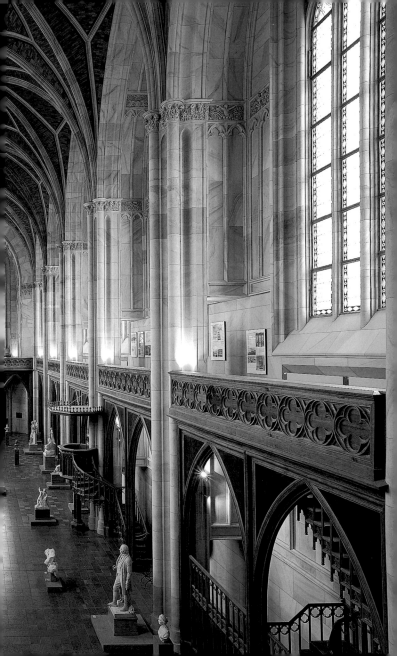

Theoretiker des deutschen Klassizismus. Ihm steht das **Standbild Karl Friedrich Schinkels** von dessen Bildhauerfreund und Mitarbeiter *Friedrich Tieck* (1776–1851) gegenüber, durch das die Architektur als die ›Mutter der bildenden Künste‹ verkörpert ist und das ihn als entwerfenden Zeichner neben einem antiken Kapitell zeigt, so dass der künstlerische Schöpfungsprozess ebenso wie die architekturtheoretischen Wurzeln vergegenwärtigt sind.

Im Bereich des Chores stehen die **Statuen** der beiden Hauptmeister und ›Stammväter‹ der Berliner klassizistischen Bildhauerschule, **Johann Gottfried Schadow** von *Hugo Hagen* (1818–1871) und **Christian Daniel Rauch** von *Johann Friedrich Drake* (1805–1882). Sie stehen für die stärker realistisch und sensualistisch geprägten Auffassungen (Schadow) und für die strengere Position in der Nachfolge Thorvaldsens (Rauch), zugleich auch für den aktiven Schaffensprozess und das kontemplative Moment.

Aus dem von Schinkel errichteten Alten Museum stammen einige **antike Statuen**, die von Rauch und *Emil Wolff* (1802–1879) restauriert und partiell ergänzt wurden. Sie dokumentieren, dass die praktische Zusammenarbeit zwischen Künstlern und Museumsfachleuten beim Aufbau und der Pflege der Museumssammlungen für Berlin neben der kunsttheoretischen Auseinandersetzung mit der vorbildhaften Antike hohe Bedeutung hatte und wie sich die Künstler in der tätigen Beschäftigung mit der Antike seit den 1820er Jahren an deren Formensprache anzunähern versuchten.

Von den antiken Statuen geht der Blick auf die freie Skulptur des Klassizismus, die sich nach Anspruch, Material, Gestaltung und Themen mannigfaltig auf jene Vorbilder bezieht. Exemplarisch sei hier aus dem Bereich der klassizistischen Idealplastik zunächst Emil Wolffs »**Badende**« genannt. Sie verbindet das antike Venus-Kallypigos-Motiv mit einer kühlen Sinnlichkeit und einer streng klassizistischen Auffassung und lässt die latent vorhandene, doch aus moralischen Gründen meist unterkühlte erotische Tendenz der klassizistischen Skulptur erkennen.

Auch der »**Fischerknabe**« von *Heinrich Kümmel* gehört nicht nur der Gattung der genrehaft erzählerischen Plastik an, sondern transportiert

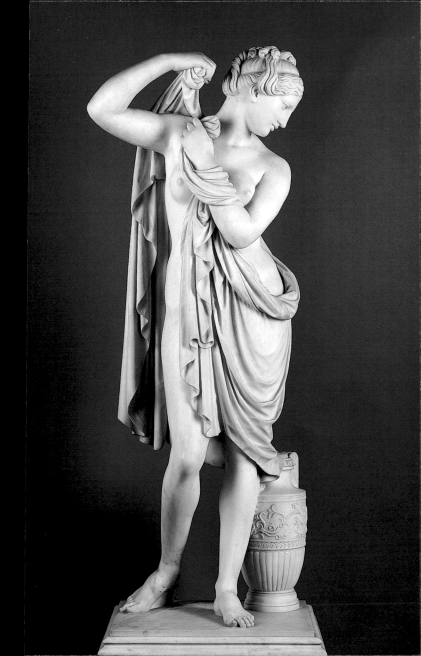

eine unterschwellige Botschaft: Man denke nur an die erotische Bedeutung des Fischens, an Schuberts Lied von der Forelle und daran, dass, wenn man das Bächlein trübt, der Fischfang mehr Erfolg verheißt. Ihm zur Seite stehen Werke ähnlich genrehaften Charakters, etwa von *Ridolfo Schadow* (1786–1822) und *Julius Troschel* (1806–1863). Manches davon befand sich ehemals in Bauten, für die Schinkel architektonische Entwürfe lieferte. Anderes aber entstand direkt für seine Architektur, so Tiecks Statuetten mythologischer Figuren, die ehemals den Teesalon der Königin Elisabeth im Berliner Schloss zierten.

Tieck, der antikischste unter den Berliner Klassizisten, arbeitete an Schinkels Altem Museum sowie am Schauspielhaus mit. In der Friedrichswerderschen Kirche ist das Hilfsmodell zum **Niobiden-Tympanon des Schauspielhauses** ausgestellt, ein Arbeitsmodell, an dem man bereits exakt die Modellierung und Ausarbeitung erkennen kann, die dann ins Großformat übertragen wurde. Die antike Gruppe der Niobe und ihrer Kinder, die aufgrund des mütterlichen Hochmuts getötet werden, gehörte zu den meistdiskutierten archäologischen Fragen jener Zeit, und das Modell von Tieck nach Schinkels Konzept bezeugt die Intentionen dieser archäologisch-humanistisch geschulten Meister: Das skulptural dargestellte Drama der Kindertötung verweist programmatisch auf die Funktion des Schauspielhauses, in dem auch Dramen aufgeführt werden.

Zu diesen Werken mit unmittelbarem Bezug auf Schinkels Bauten gehört ferner das von *August Kiss* geschaffene kleinformatige, skizzenhafte **Entwurfsmodell zum Giebel der Nikolaikirche in Potsdam**. Dieser flüchtig ausgeführte, die Komposition klärende erste Entwurf gewährt Einblick in die Zusammenarbeit zwischen Schinkel und seinen Bildhauern.

Reliefs von der **Bauakademie**, Schinkels modernstem, ab 1831 nahe der Friedrichswerderschen Kirche errichteten Bau, verweisen auf die beginnende Industrialisierung der Kunst: Diese Reliefs brachte Schinkel an allen vier Seiten der Bauakademie in wörtlicher Wiederholung an. Sie erweisen sich als sinnreiche Schöpfungen, denn in ihnen wird ein komplexes Bild- und Bildungsprogamm im Geiste Wilhelm von Humboldts und Goethes formuliert, das von der Architekturgeschichte

Antike Statue des Hermes (römisch, 5. Jahrhundert v. Chr.) mit Ergänzungen von Emil Wolff ▶

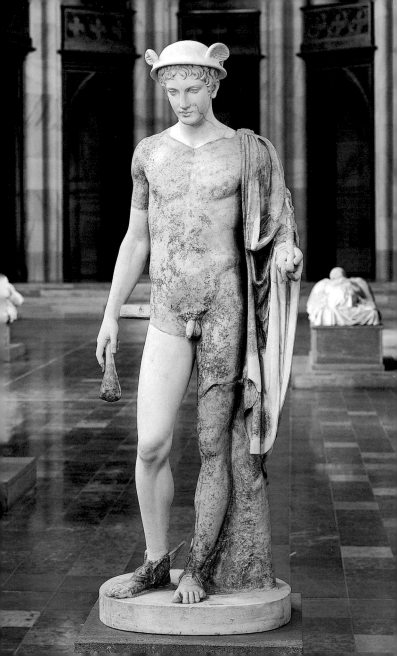

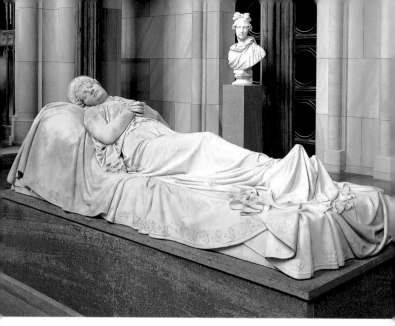

▲ *Christian Daniel Rauch: Grabstatue der Königin Luise von Preußen, zweite Fassung, 1812–1827 (Stiftung Preußische Schlösser und Gärten)*

über die praktischen Tätigkeiten des Bauens und bis zur Trias der Künste, der Einheit von Architektur, Malerei und Skulptur, hinreicht und sich an die Bauschüler ebenso wie an die Bürger Berlins wandte.

Ein enger Zusammenklang zwischen Skulptur und Architektur fand sich in Schinkels frühem Werk des Mausoleums für Königin Luise in Berlin-Charlottenburg. Zwar hatte der Architekt sich den Raum neugotisch und also ganz kapellenhaft gedacht, aber es war ein dorischer Tempel gefordert. Rauch bekam den Auftrag, für diesen Raum die **Grabstatue der Königin Luise** zu meißeln. Da er mit der ersten Fassung – sie befindet sich noch in situ – nicht restlos zufrieden war, entstand im Verborgenen eine zweite, an der er gestalterische Veränderungen vornahm. Sie stand früher in einem kleinen Tempelbau im Park von Sanssouci.

Theodor Kalide: Bacchantin auf dem Panther, 1844–1848 ▶

Kehren wir noch einmal zurück zu den idealen Sujets mit ihrem Bezug auf die antike Mythologie: Das Thema der Bacchantinnen, jener mehr oder minder rauschhaft trunkenen, im Ritus entgrenzten Gefolgsfrauen des Bacchus, ist zweifach vertreten, nämlich in der unterlebensgroßen, heiter-anekdotischen und mithin etwas harmlosen Spielszene von *Wilhelm Wolff* und dann in der durch Lebensgröße präsenteren und lebensnäheren wilden, sinnentrunkenen »**Bacchantin auf dem Panther**« von *Theodor Kalide (1801–1863)*, in der die Botschaft der rauschhaften Entgrenzung hymnisch gefeiert wird. In diesem geradezu landschaftlich schwingenden Spiel von Hügeln und Flächen, von Brüsten, Leib und Schoß bricht der auf Schönlinigkeit und harmonische Gebärden bedachte Klassizismus erstmals in eine neubarocke Tendenz um, und deshalb ist das Werk trotz aller kriegsbedingten Zerstörung als Torso ausgestellt. Als Kalide dieses sein Hauptwerk entwarf, war Schinkel erst drei Jahre tot. Kalide führte damit die Berliner Skulptur aus den Konventionen des Klassizismus hinaus und verlieh ihr eine ganz neuartige sinnliche Radikalität.

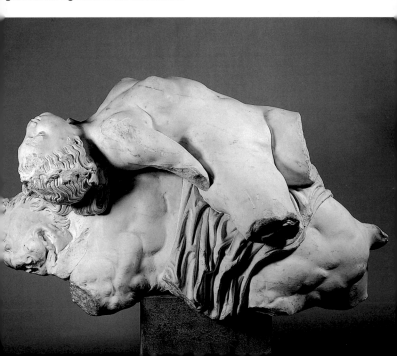

Porträts der Goethezeit

Zu den Werken, die mit betont inszenatorischer Geste in den Raum eingestreut sind, gehören die **Bildnisbüsten**. Sie verkörpern und bilden die Gesellschaft des 19. Jahrhunderts als eine ideale geistige Gemeinschaft ab. Es sind **Immanuel Kant** als der Inbegriff aufklärerischer philosophischer Welt-Systematisierung und **Johann Wolfgang von Goethe** als Vertreter der Klassik mit ihrem idealistischen Glauben an die Harmonisierbarkeit von Macht und Geist und mit seinem universalistischen Anspruch als Staatsmann, Dichter, Wissenschaftler und Künstler. Ihnen folgt **Wilhelm von Humboldt** als Mitbegründer der Berliner Universität und als einer der entscheidenden Träger der Berliner Museumsideen sowie sein Bruder **Alexander von Humboldt** als Forscher wie auch als zwischen den Nationen vermittelnder Deutscher. Dann finden sich die führenden Künstler **Christian Daniel Rauch, Christian Friedrich Tieck** und **Karl Friedrich Schinkel,** die an der Begründung der Museen Anteil hatten, sich wechselseitig inspirierend förderten und dazu beitrugen, dass die Ausstrahlung des Berliner Klassizismus durch ganz Europa reichte.

Doch die bürgerlichen Künstler, Philosophen, Denker und Dichter benötigten ein politisches Klima und eine fördernde Unterstützung von Seiten der Höfe, und daher dürfen die Vertreter des Hofes nicht fehlen: Könige und Prinzessinnen, die die höfische Macht zu einer Zeit vertraten, wo sie nach bürgerlichen Tugenden strebte und ihrerseits an einer Harmonisierung von Geist und Macht interessiert war. Zur Entourage der Hohenzollern gehören auch die Staatsbeamten, unter denen etwa der prägende Reformer **Karl August von Hardenberg** genannt werden muss. Die Bildnisse, meist von Rauch und Schadow, bevölkern das Kirchenschiff und formen eine Gemeinde der Vergangenheit, die uns Gegenwärtigen auf den Sockeln buchstäblich Auge in Auge begegnet.

So sind hier bedeutende Personen, bedeutende Themen der Skulptur vom Bildnis über Denkmal und Grabmal bis zur freien Arbeit mit mythologischem Sujet und bis zur Antikenergänzung, eine der nobelsten Aufgaben klassizistischer Bildhauer, vereint. Zugleich erschließt

sich ein Reigen der bedeutendsten Personen einer klassischen Glanzzeit der Kunst- und Geistesgeschichte.

*

Die Friedrichswerdersche Kirche mit ihrer Ambivalenz von Gotik und Antike, ihrer Schönheit des Raumes und der Großzügigkeit seiner Nutzung, mit all ihren Bezügen und Ausblicken dürfte nun wohl mehr denn je dem anspruchsvollen Geist der Goethezeit gerecht werden. Der Dichter erinnert sich in »Dichtung und Wahrheit« seines Aufenthaltes in Mannheim, in einer der großen Sammlungen antiker Skulpturenabgüsse, wo er in seinen frühen, prägenden Jahren ergriffen weilte und seine erste intensive Begegnung mit der Skulptur als Gattung sowie mit der Antike als Maßstab erfuhr. Er erinnert sich daran wie an eine Offenbarung und feiert hymnisch die dortige Präsentation, die wohl dichter als jene der Friedrichswerderschen Kirche war, aber ähnlich komplexe Einsichten ermöglichte:

> Hier stand ich nun, den wundersamsten Eindrücken ausgesetzt, in einem geräumigen, viereckten, bei außerordentlicher Höhe fast cubischen Saal, in einem durch Fenster unter dem Gesims von oben wohl erleuchteten Raum: die herrlichsten Statuen des Alterthums nicht allein an den Wänden gereiht, sondern auch innerhalb der ganzen Fläche […] aufgestellt; ein Wald von Statuen, durch den man sich durchwinden, eine große ideale Volksgesellschaft, zwischen der man sich durchdrängen mußte.

Unser heutiges Glück ist ein geringfügig anderes, doch kein minderes, wenn wir uns zwar nicht durchzwängen müssen, aber doch zu der idealen Gesellschaft auch den idealen Raum und das ideale Licht genießen können.

Literatur

Peter Bloch, Waldemar Grzimek: Das klassische Berlin. Die Berliner Bildhauerschule im neunzehnten Jahrhundert, Berlin 1978. – Martina Abri: Die Friedrich-Werdersche Kirche zu Berlin, Berlin 1992. – Robert Graefrath, Bernhard Maaz: Die Friedrichswerdersche Kirche. Baudenkmal und Museum, Berlin 1993. – Martina Abri, Christian Raabe: Friedrichswerdersche Kirche, in: Bau und Raum. Jahrbuch des Bundesamtes für Bauwesen und Raumordnung, Ostfildern-Ruit 1998, S. 114–123. – Bernhard Maaz (Hrsg.): Die Friedrichswerdersche Kirche. Schinkels Werk, Wirkung und Welt, Berlin 2001.

S M
B Nationalgalerie

Friedrichswerdersche Kirche
Berlin-Mitte
Werderstraße

Postanschrift:
Staatliche Museen zu Berlin
Nationalgalerie
Bodestraße 1–3
10178 Berlin

Aufnahmen:
Staatliche Museen zu Berlin
Preußischer Kulturbesitz
(Foto Andres Kilger mit
Ausnahme von S. 8: Rosa Mai;
S. 11, 15, 17: Klaus Göken;
S. 19: Karin März). –
Landesarchiv Berlin: S. 6.

Druck:
F&W Mediencenter, Kienberg

Titelbild:
*Die Friedrichswerdersche
Kirche von Südosten*

Rückseite:
*Christian Friedrich Tieck und
Hermann Wittig: Standbild Karl
Friedrich Schinkel, 1844–1855*

Abb. S. 23:
*Blick in das Gewölbe mit
aufgemalten Rippen und
Ziegelimitation*

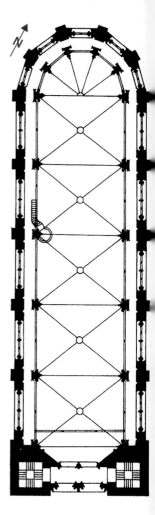

DKV-KUNSTFÜHRER NR. 427
Vierte Auflage 2007 · ISBN 978-3-422-02075-7
© Deutscher Kunstverlag GmbH München Berlin
Nymphenburger Straße 84 · 80636 München
Tel. 089/121516-22 · Fax 089/121516-16

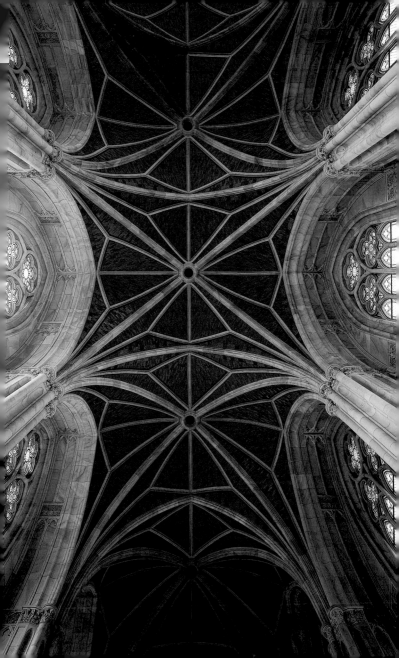

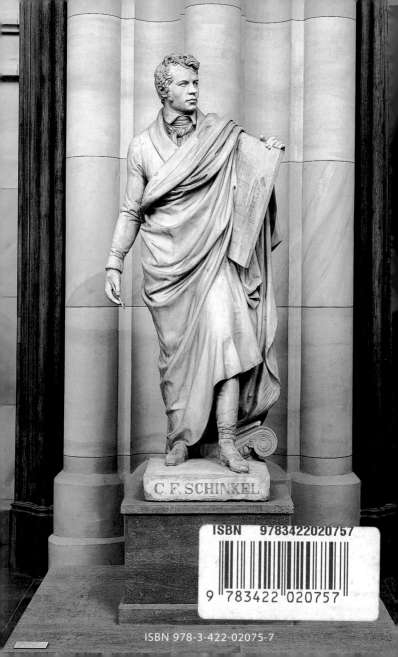

C. F. SCHINKEL

ISBN 9783422020757

9 783422 020757

ISBN 978-3-422-02075-7